FIRST STEP

PREMIER PAS

COLORING BOOK

By Fred Thomas

BUTTERFLY PUBLICATIONS
Miami Florida
butterflypublicationsmiami@gmail.com

Cover Illustrations
Fred Thomas

All illustrations
By Fred Thomas

Cover design
Butterfly Publications

Distribution
amazon.com / barnesandnoble.com

ISBN: 9781792018336

©All rights reserved

Contact: ftartconnection@aol.com

Dedicated to / dédié à:
Fredrick, Dulce, Gianna and Ma'kayla

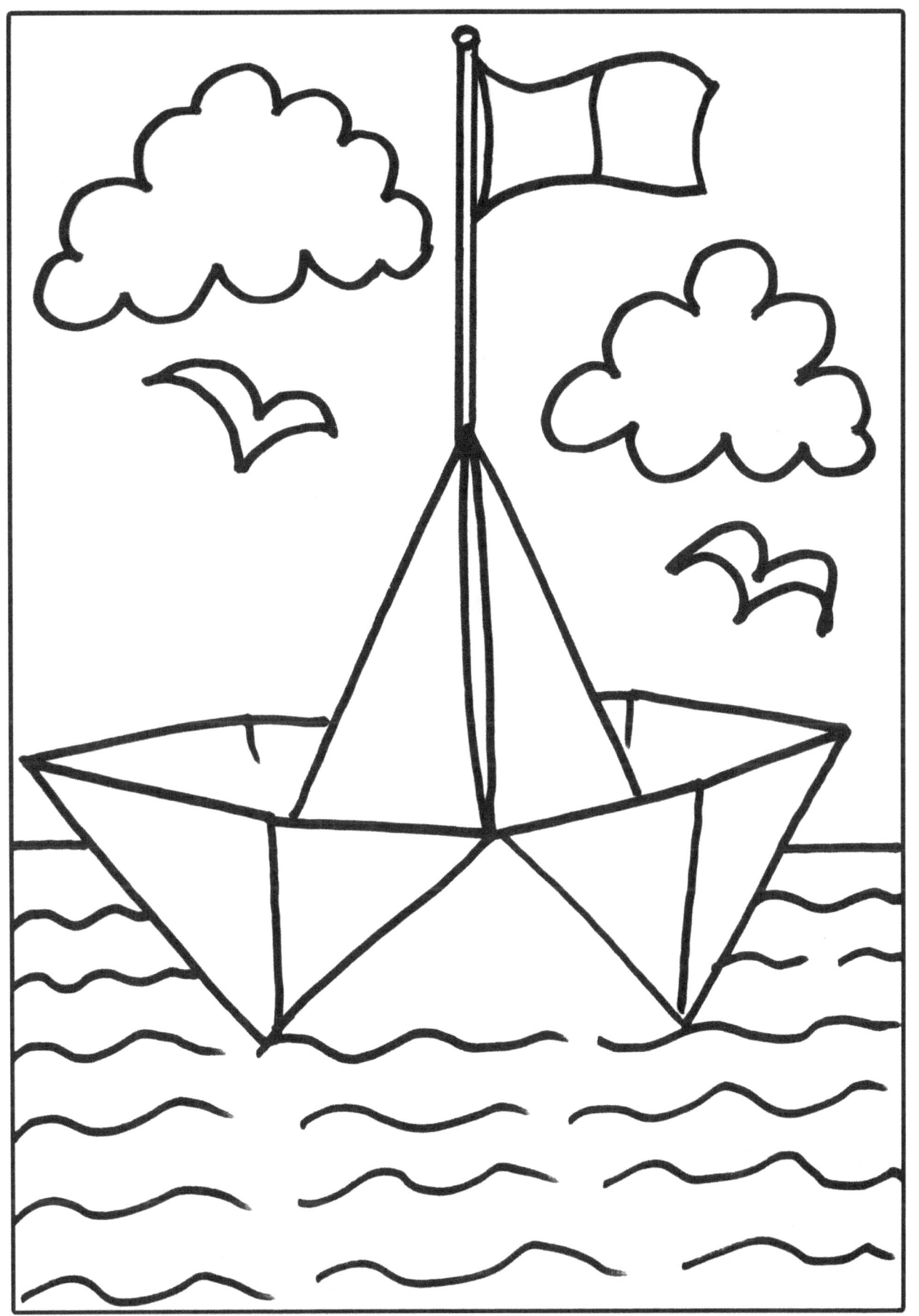

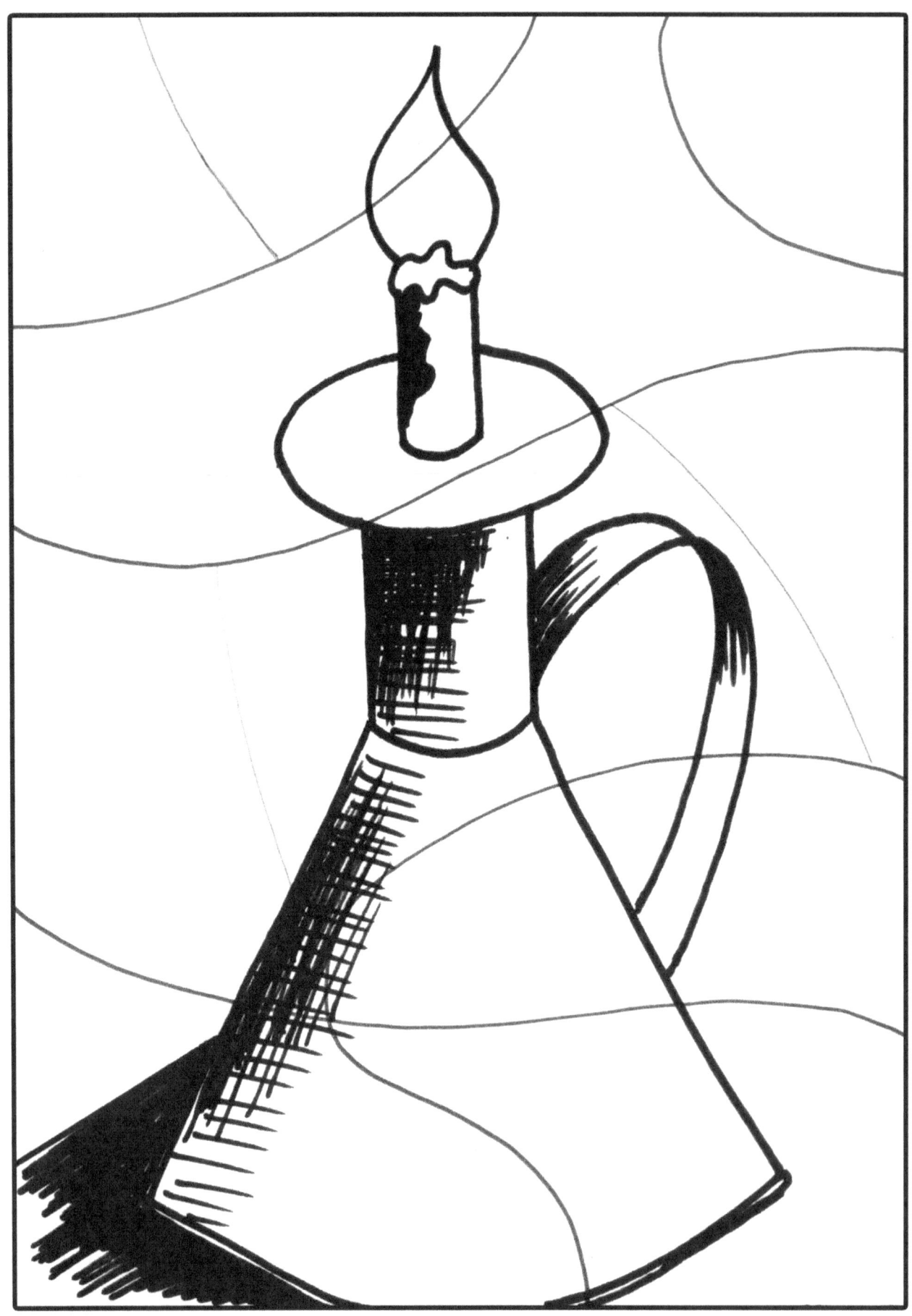

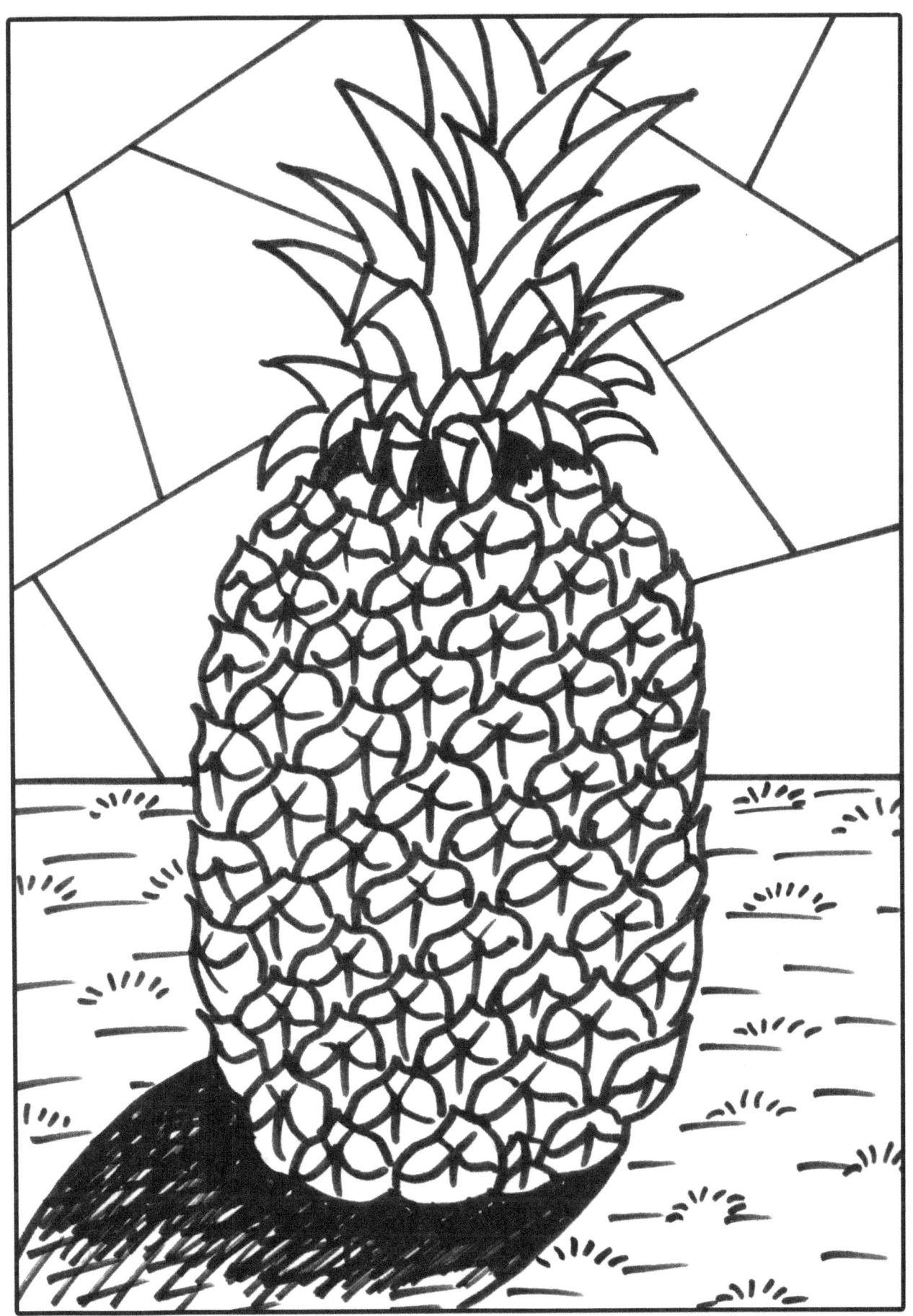

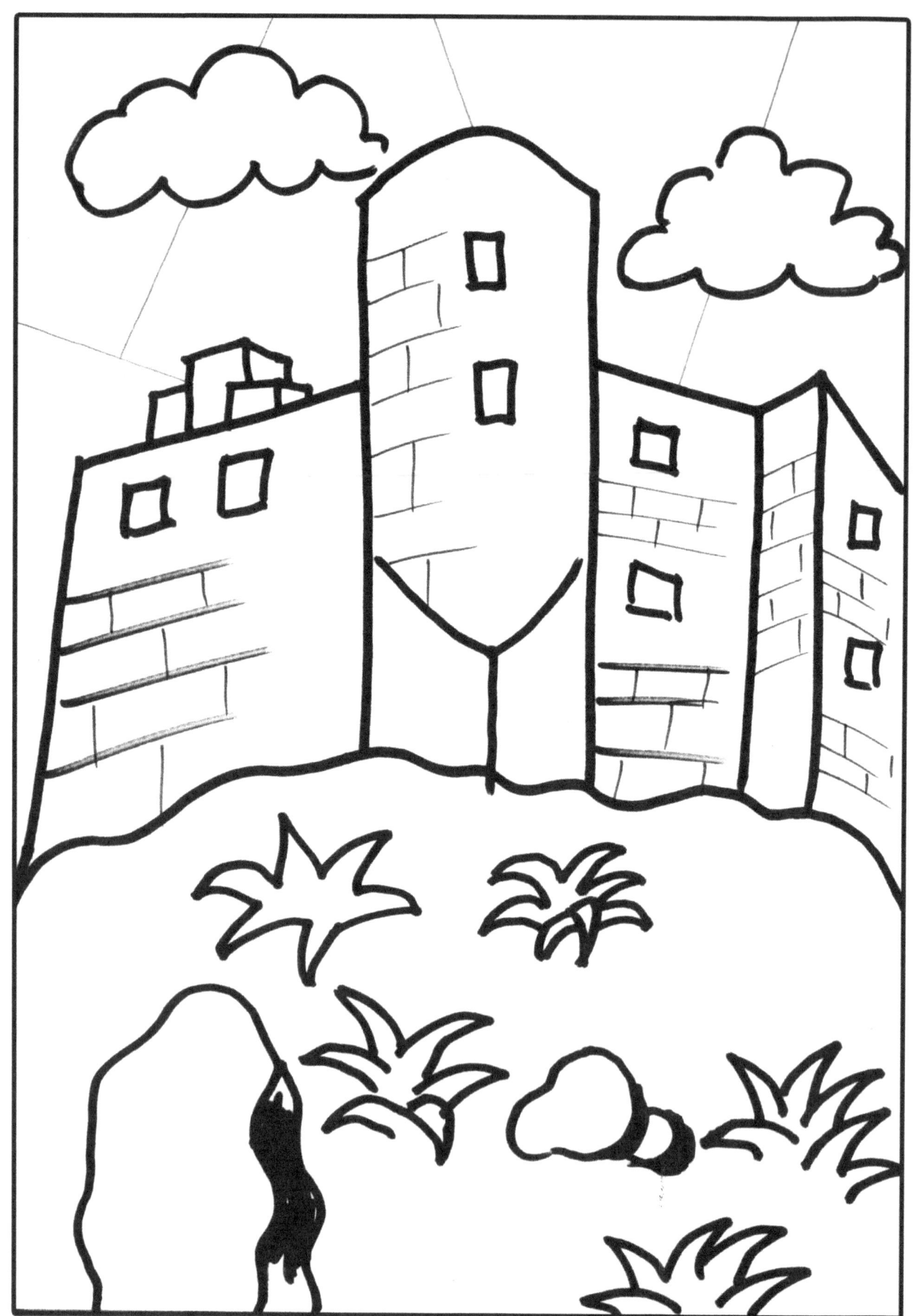

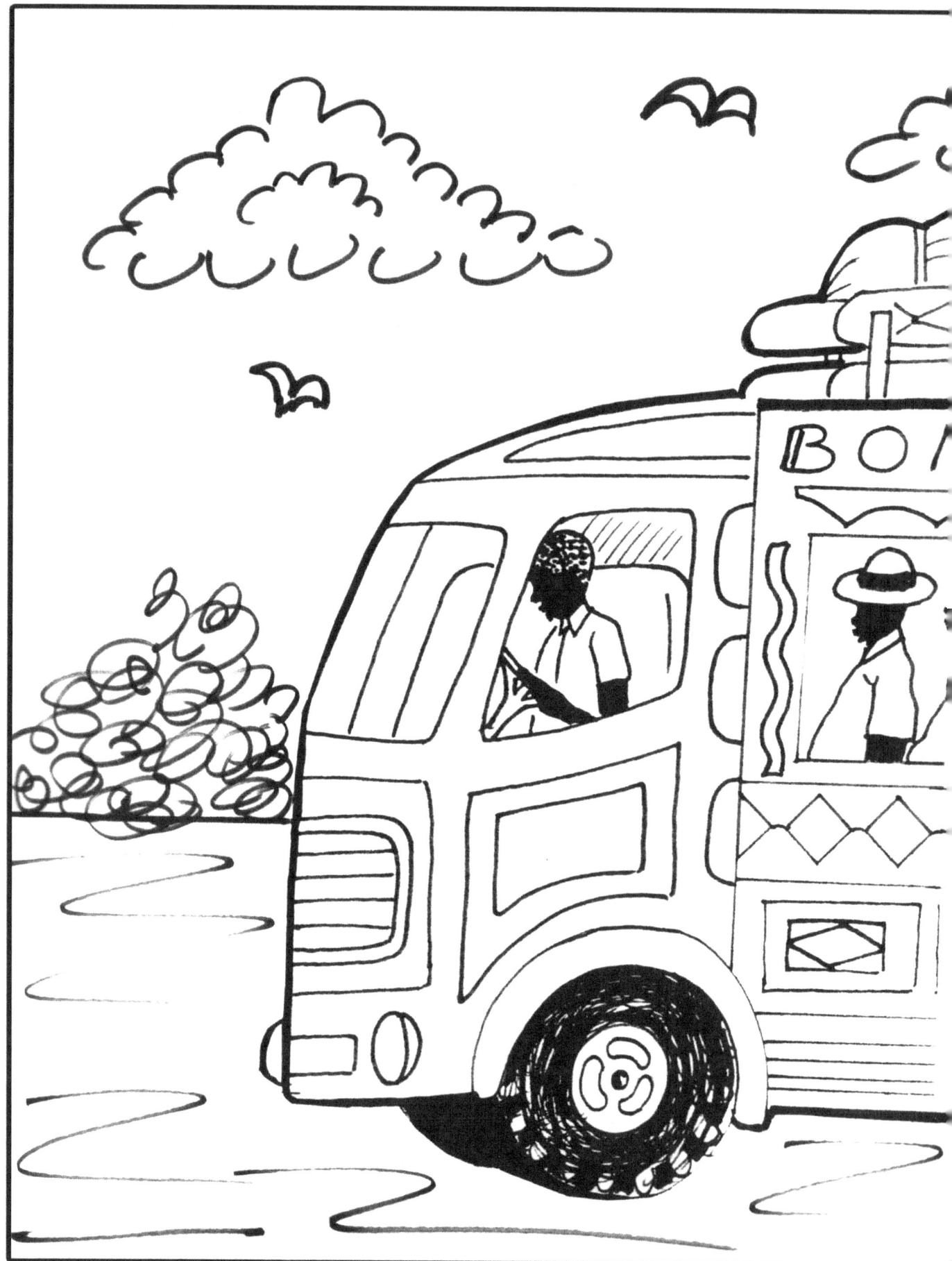

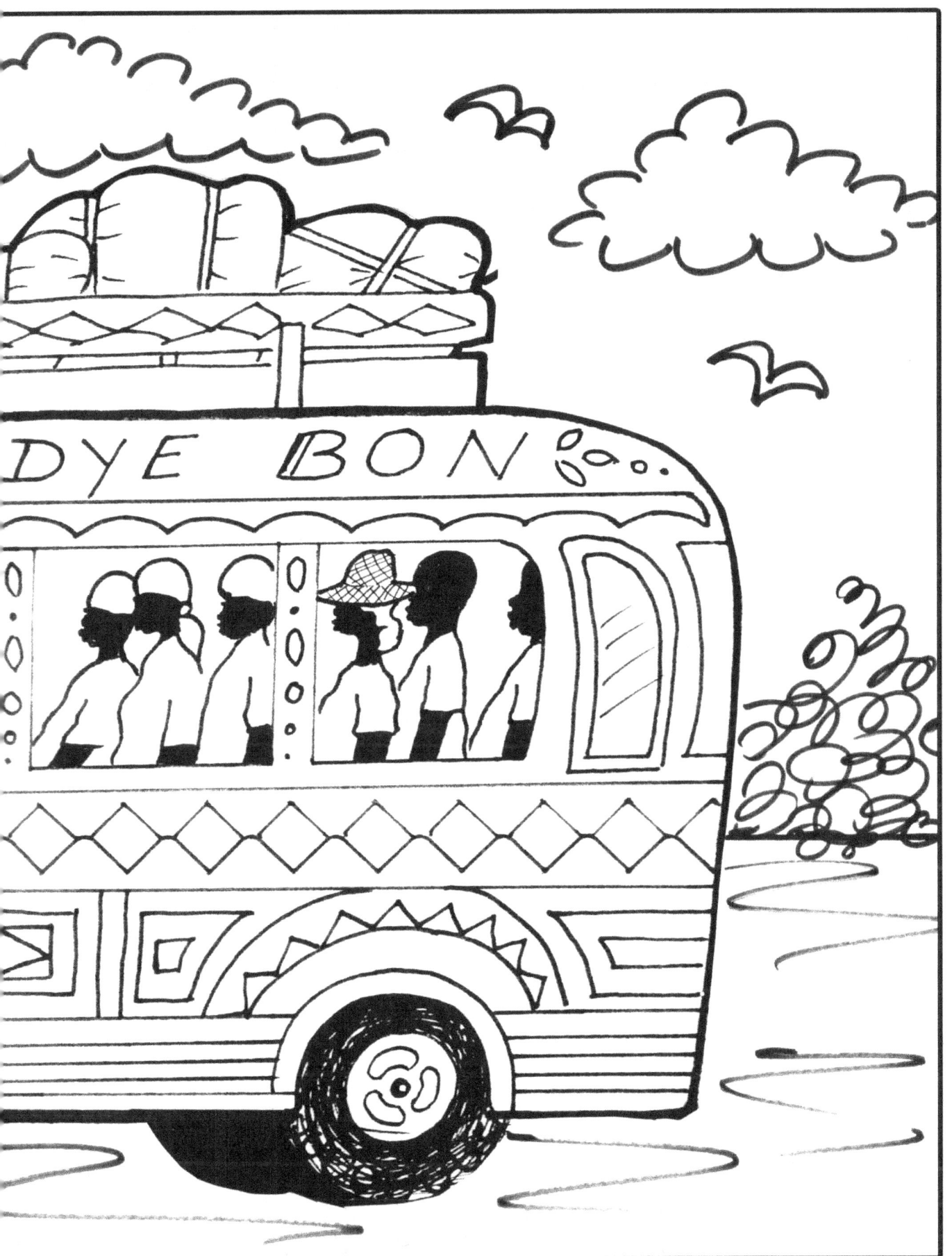

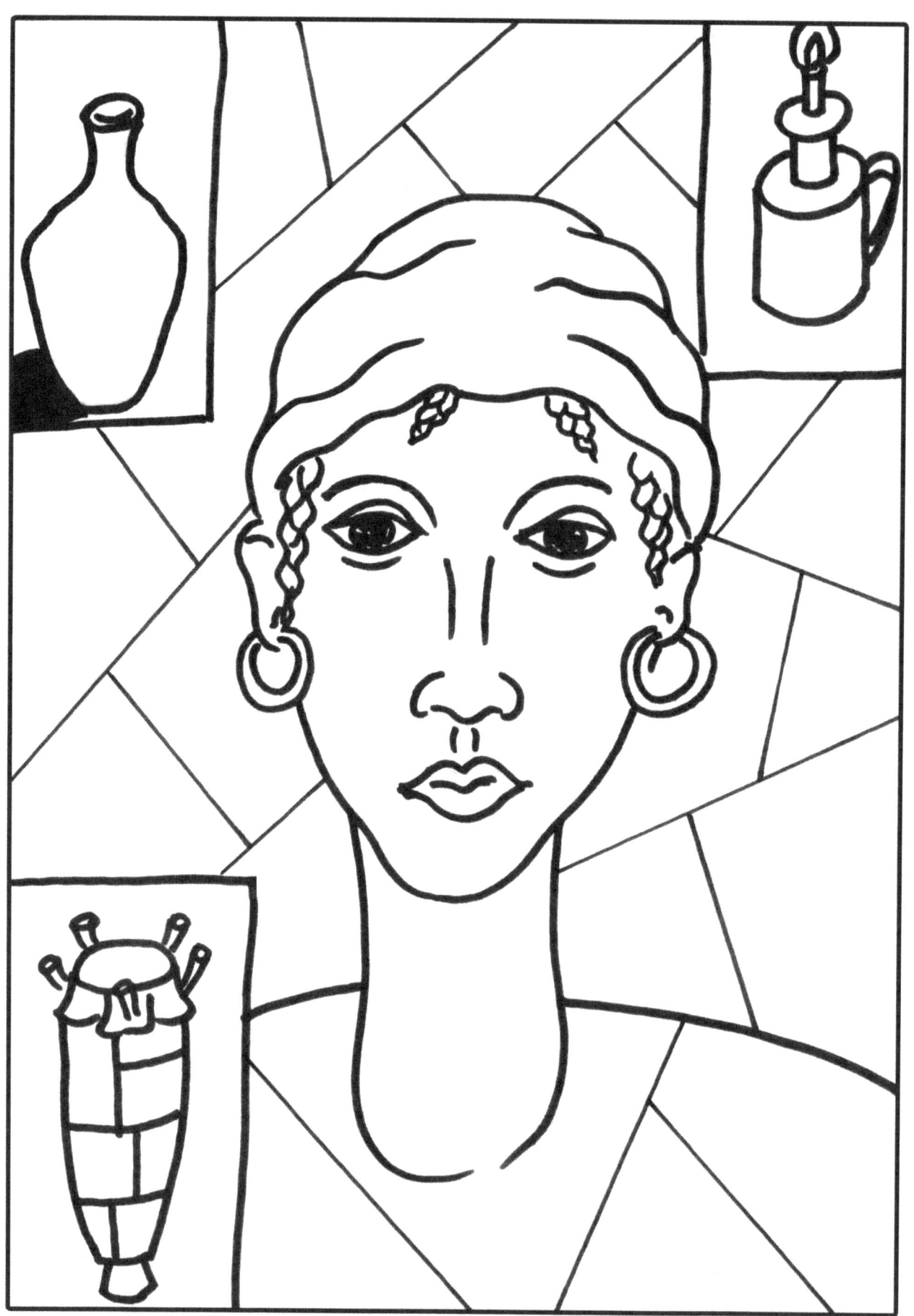

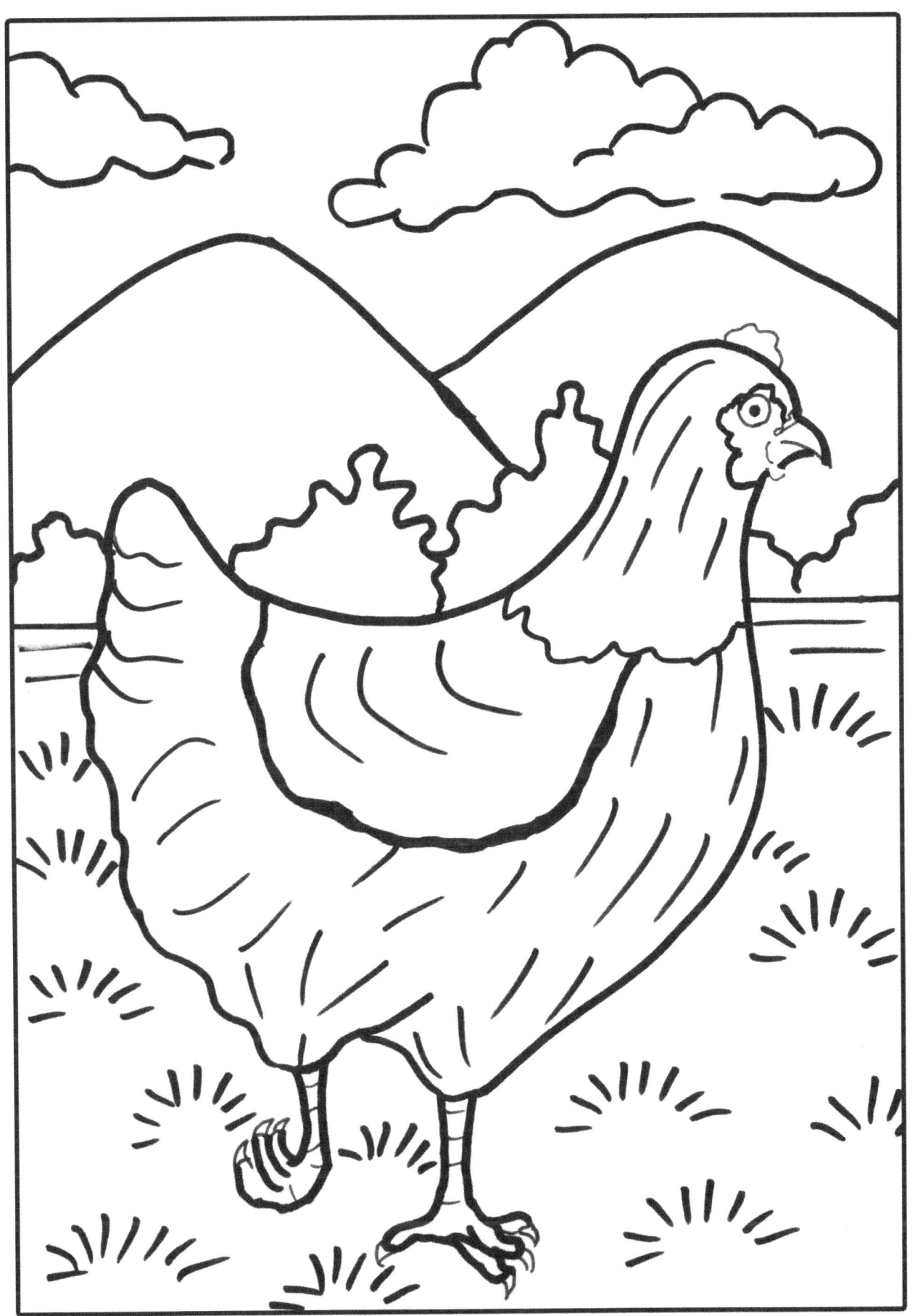

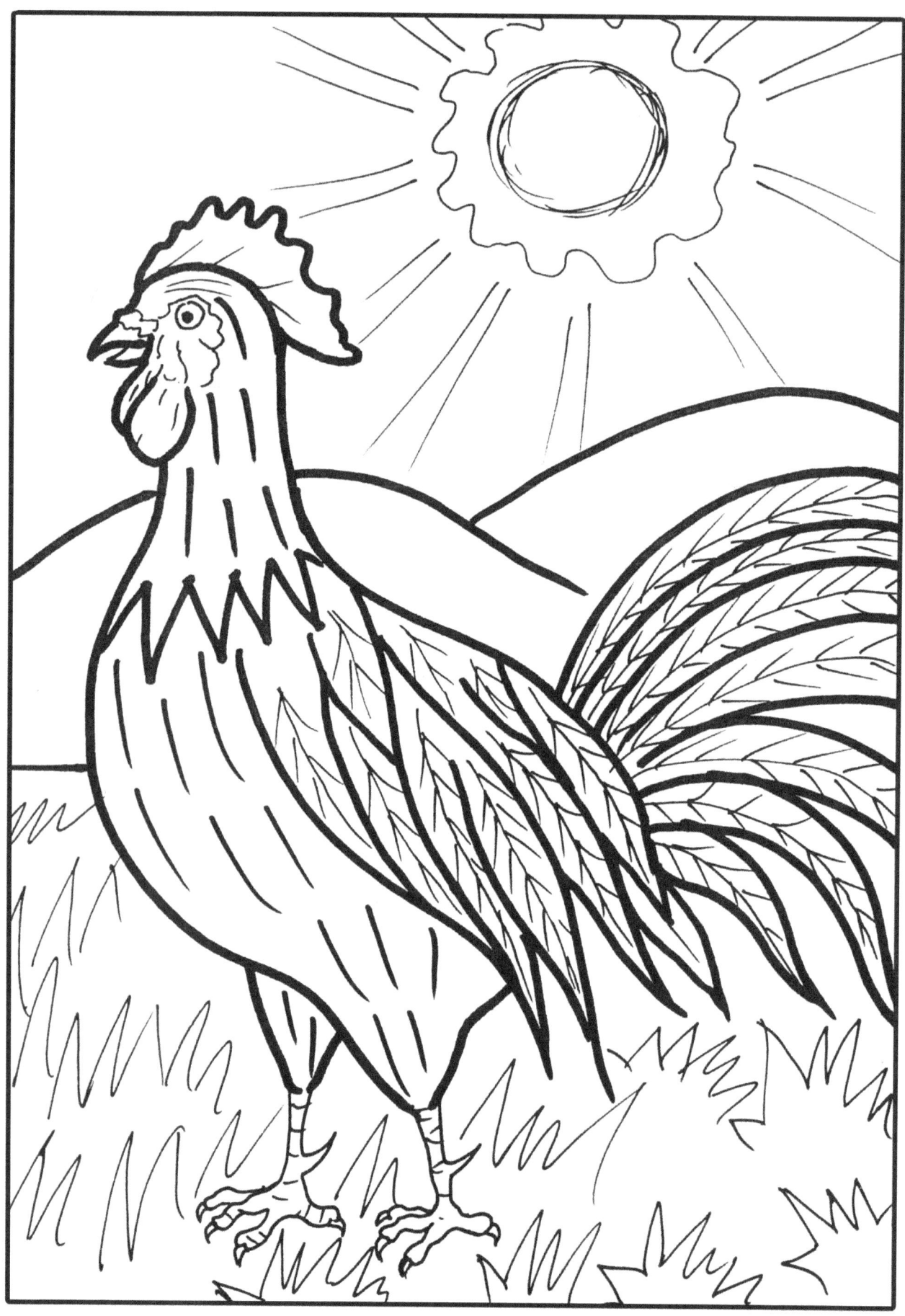

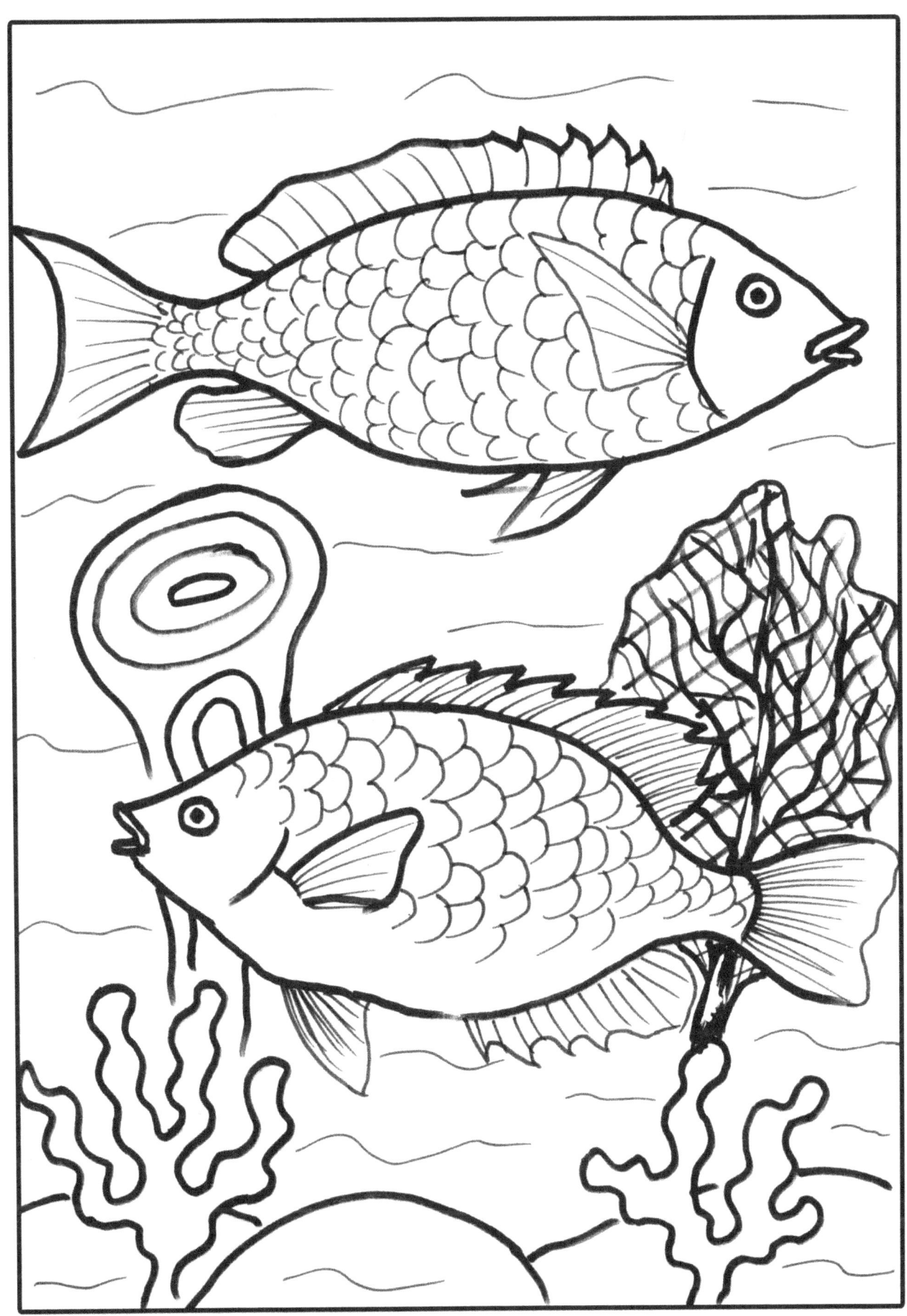

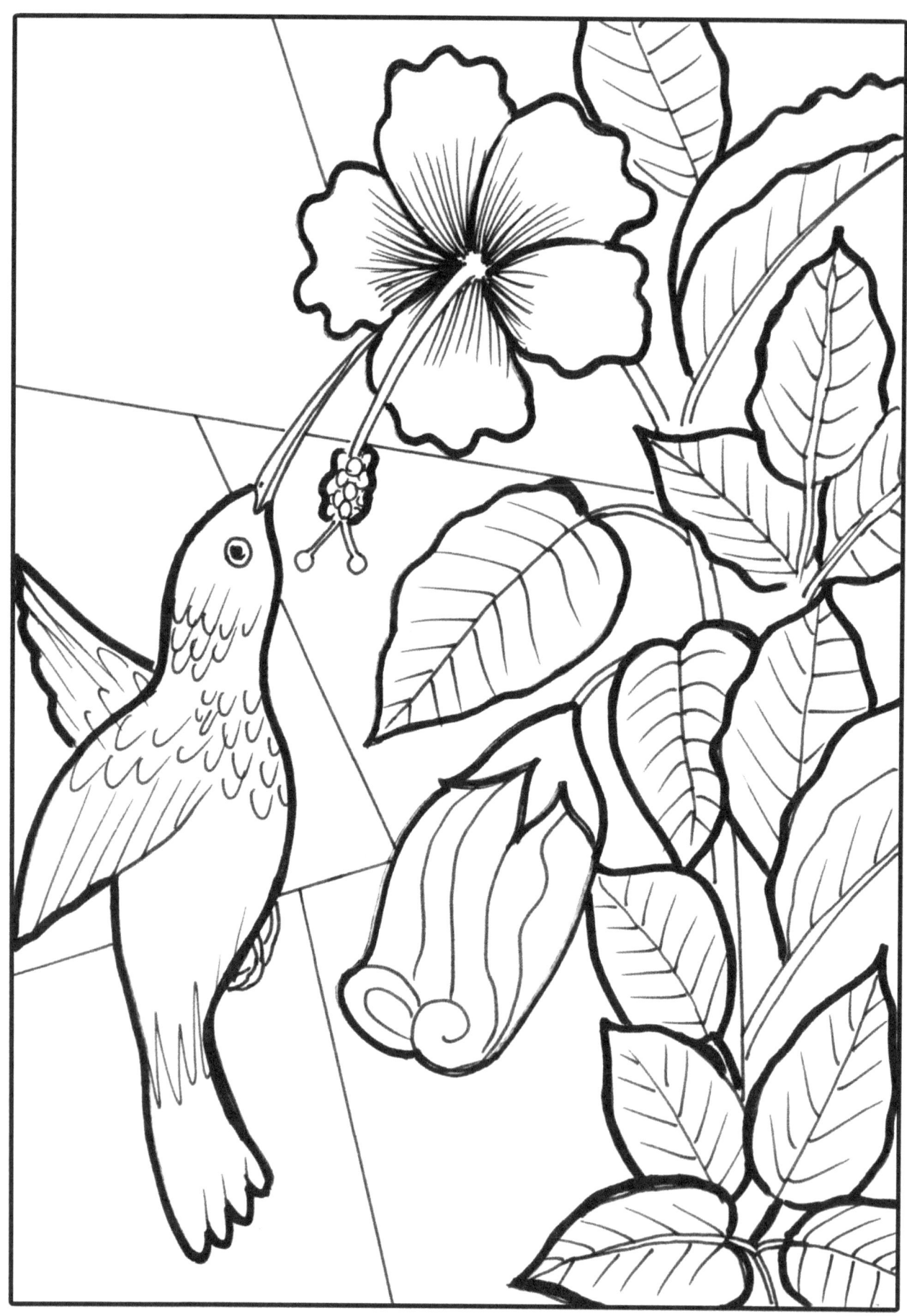

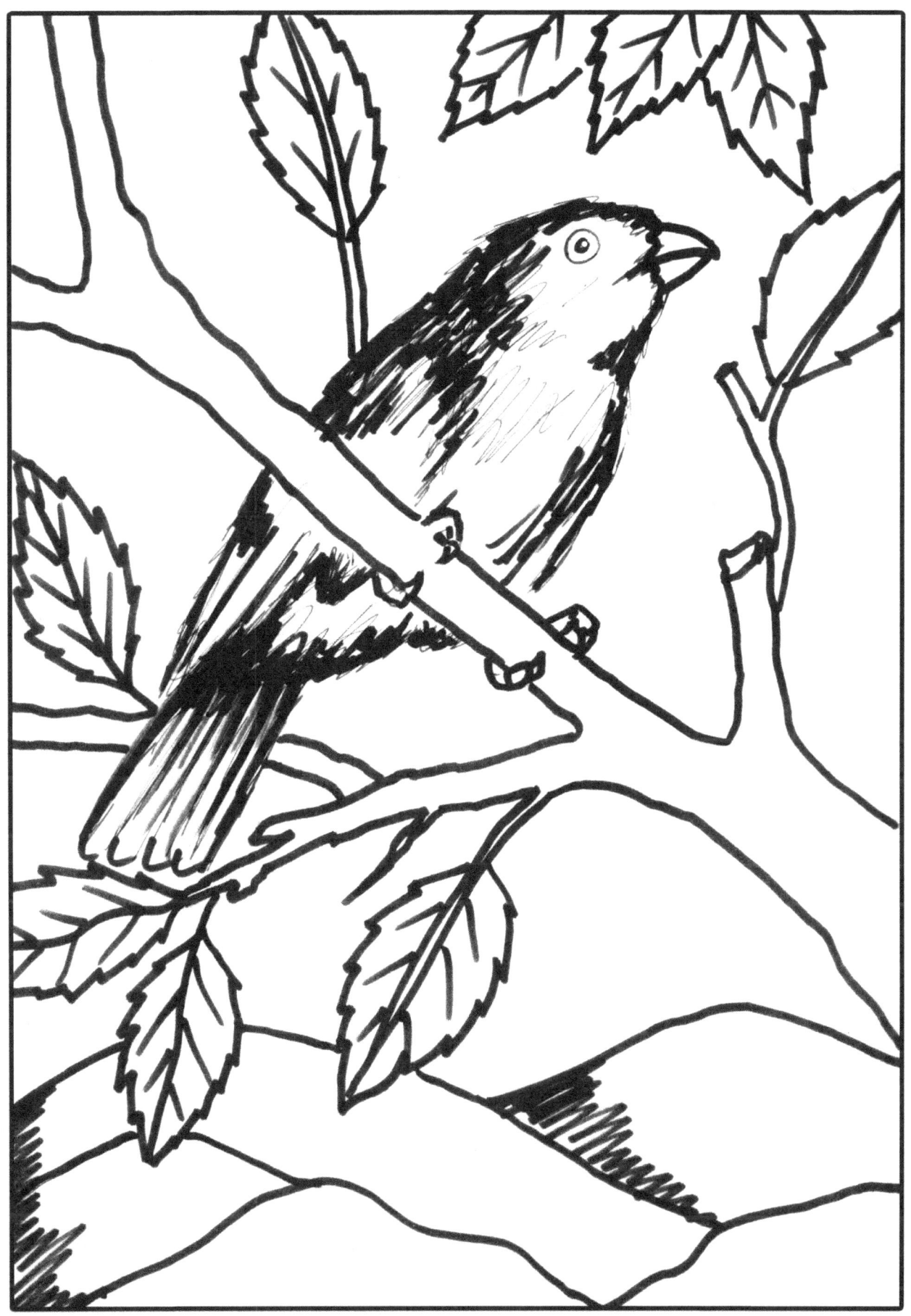

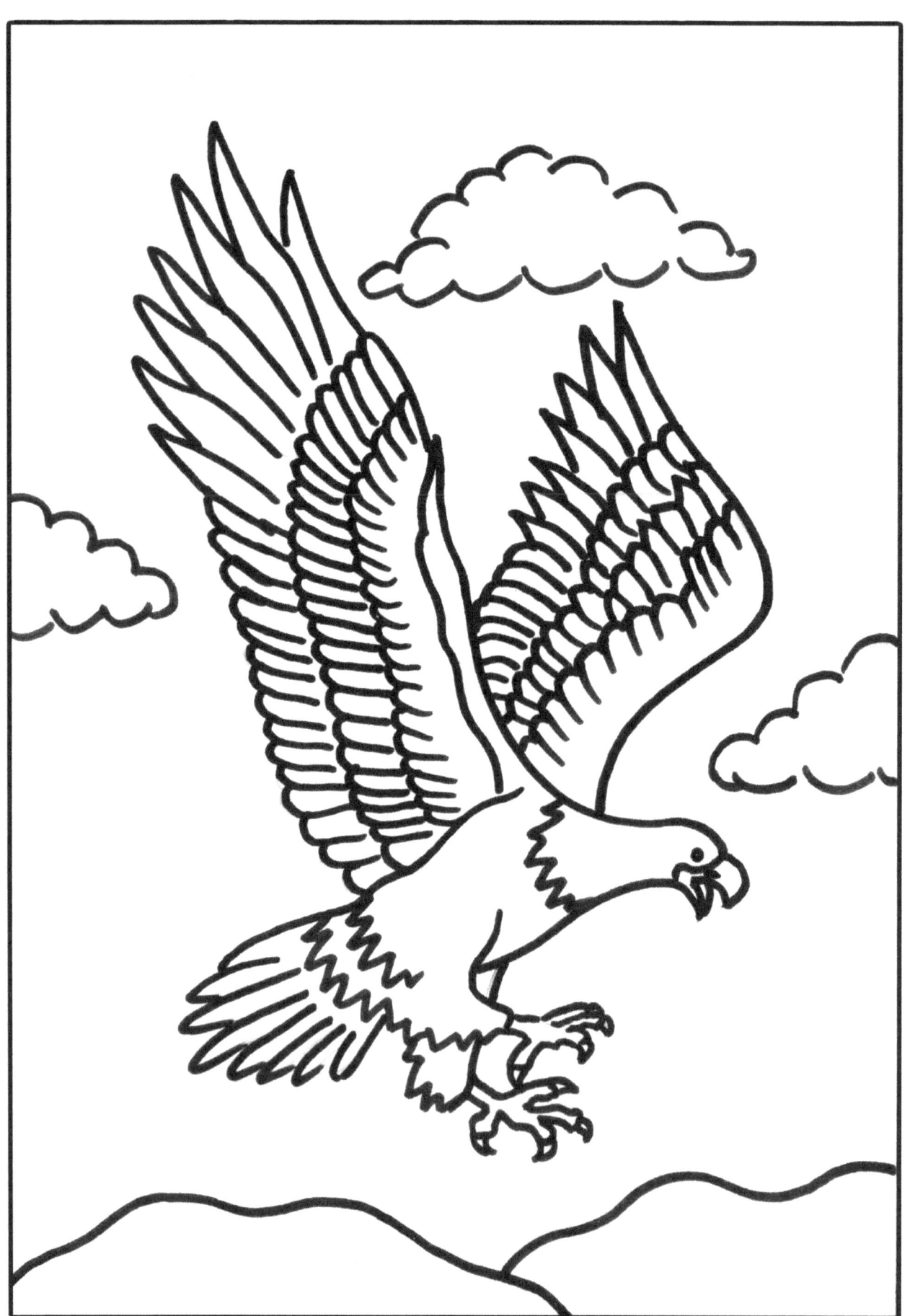

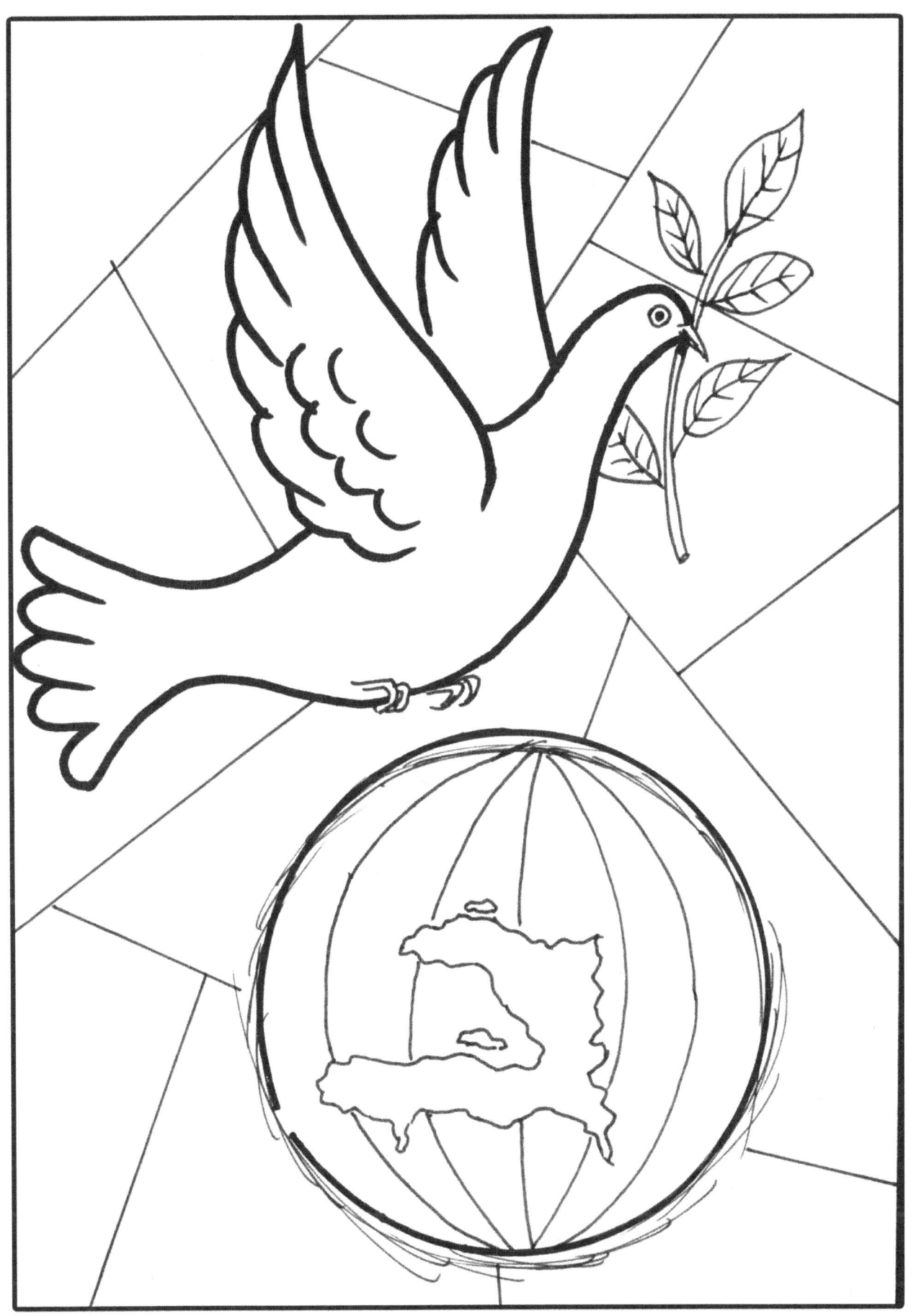

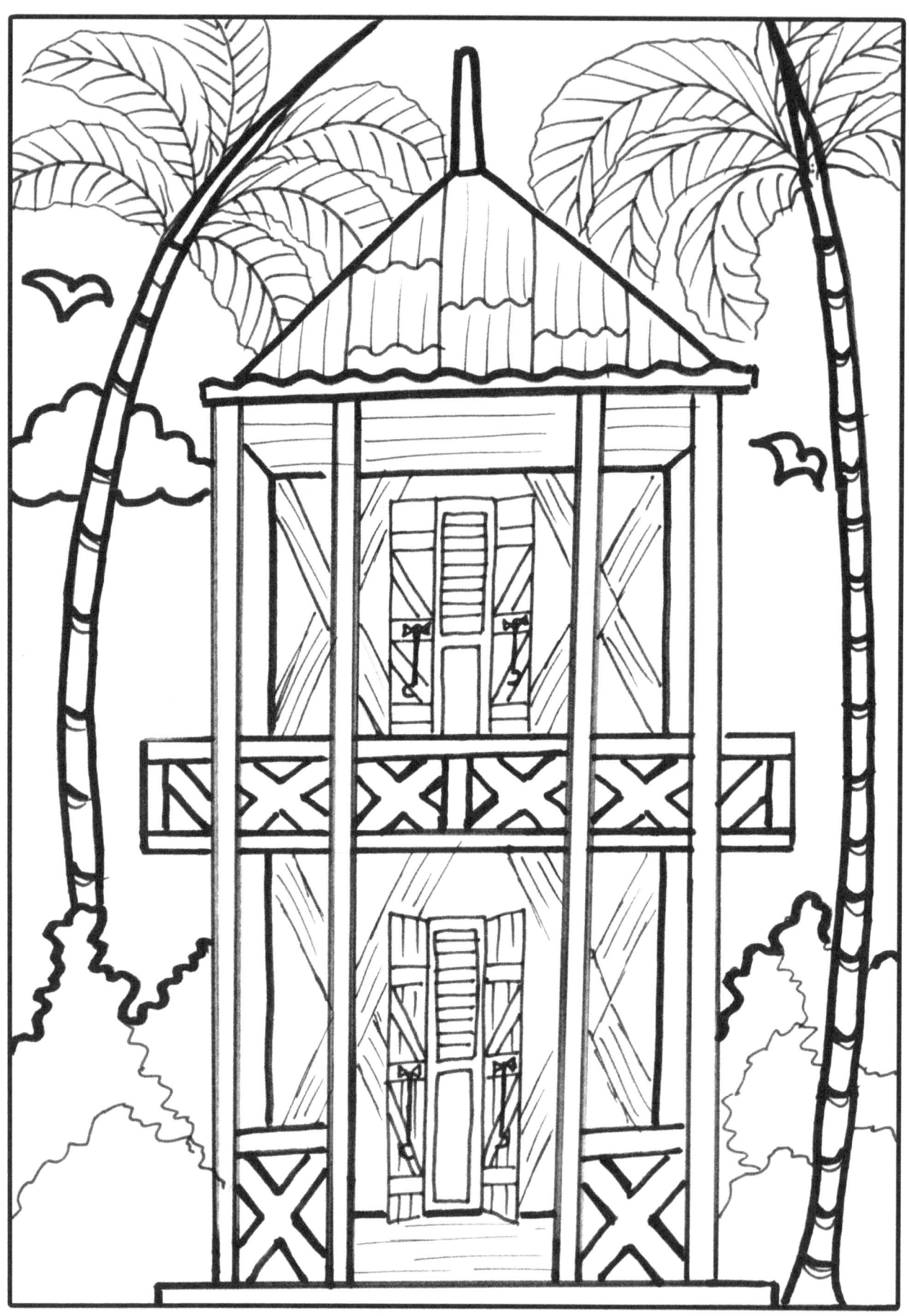

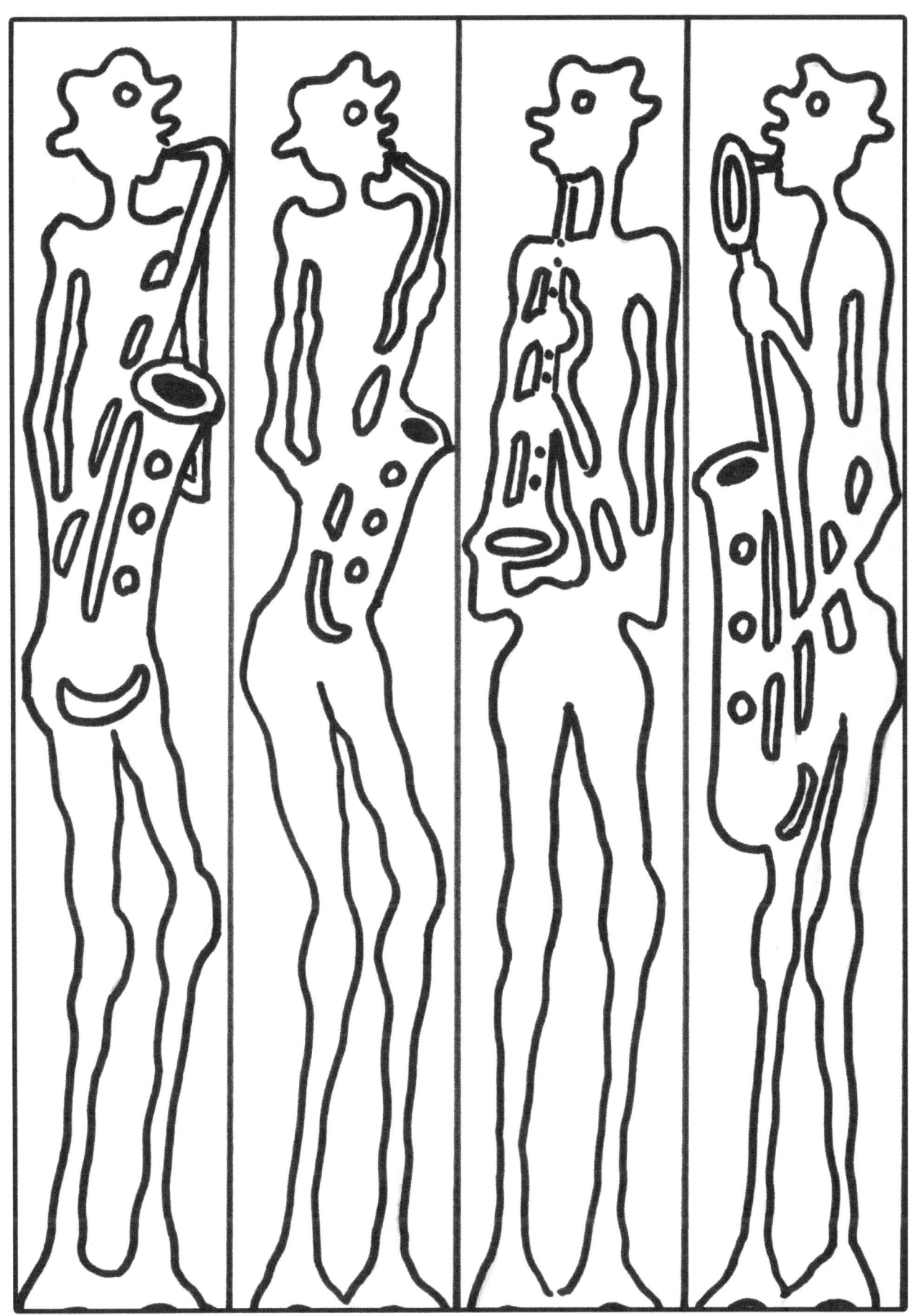

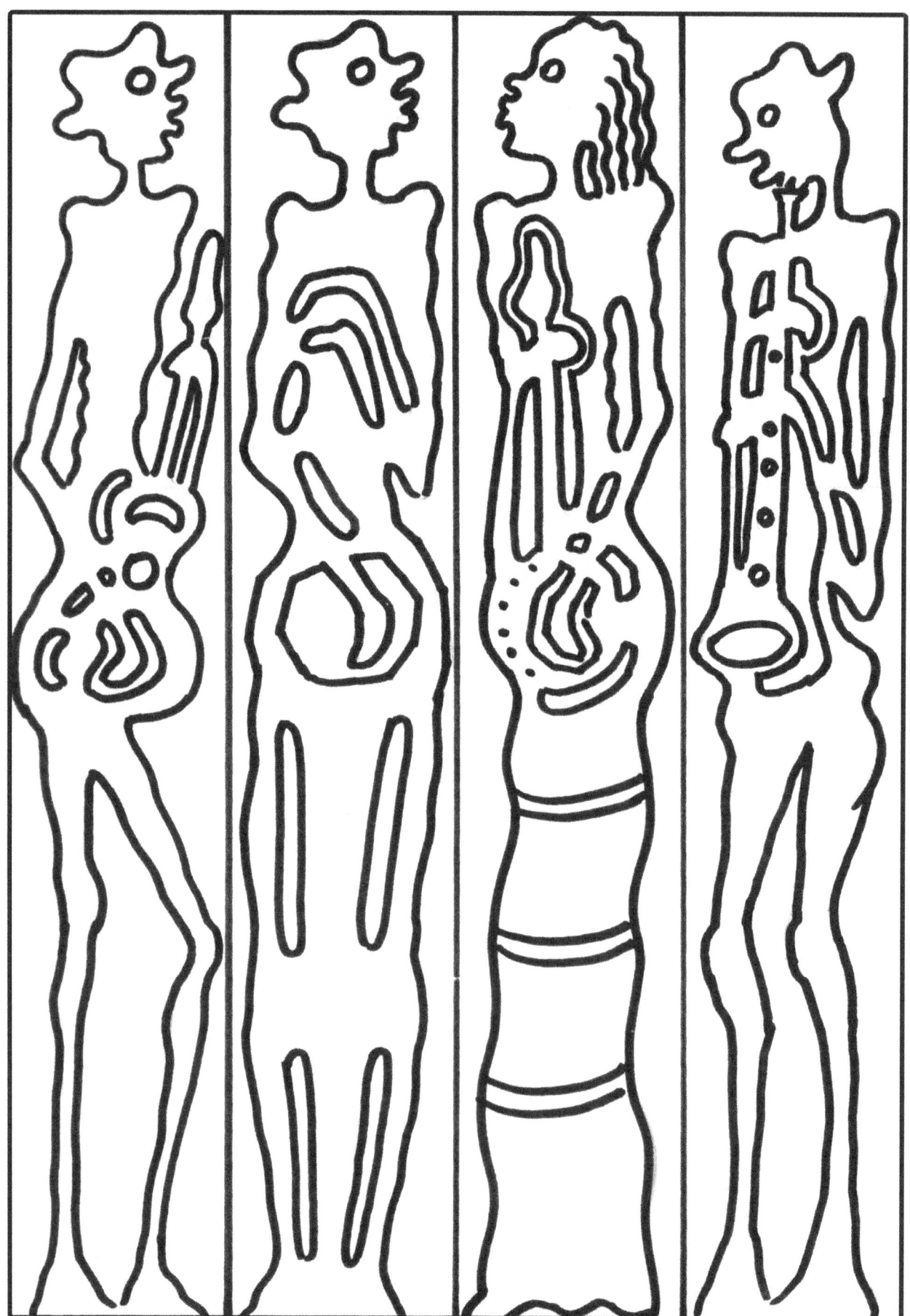

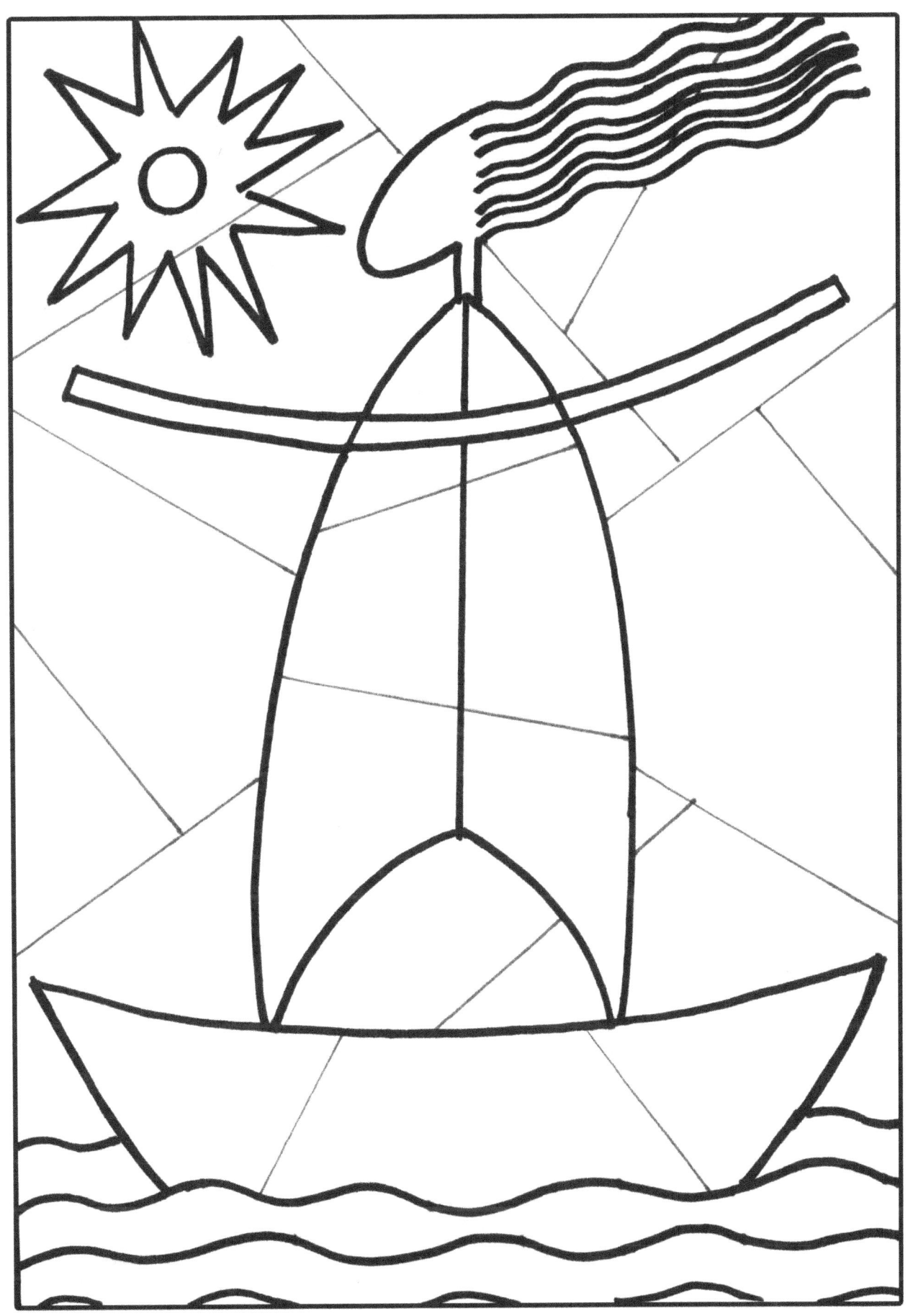

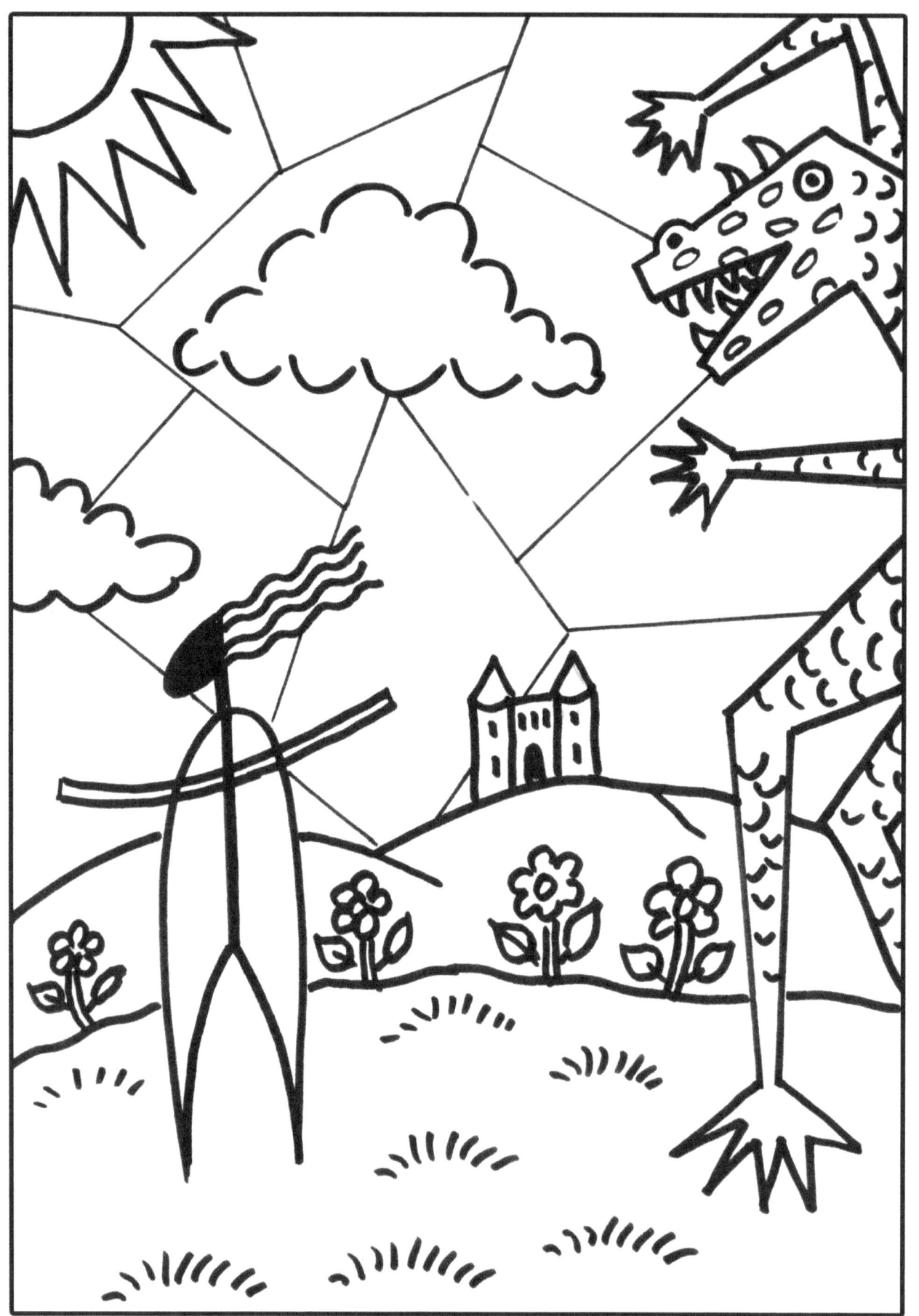

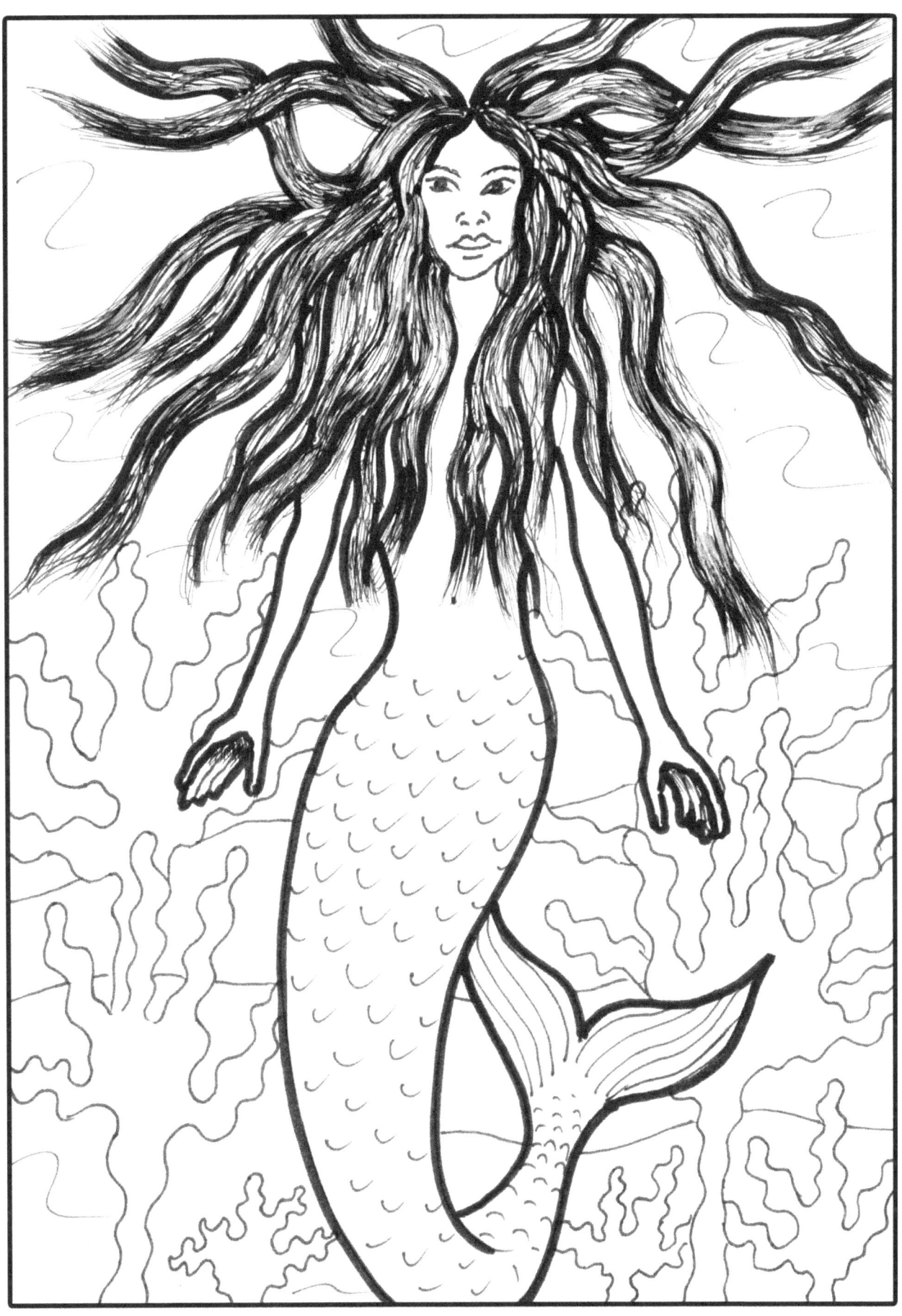

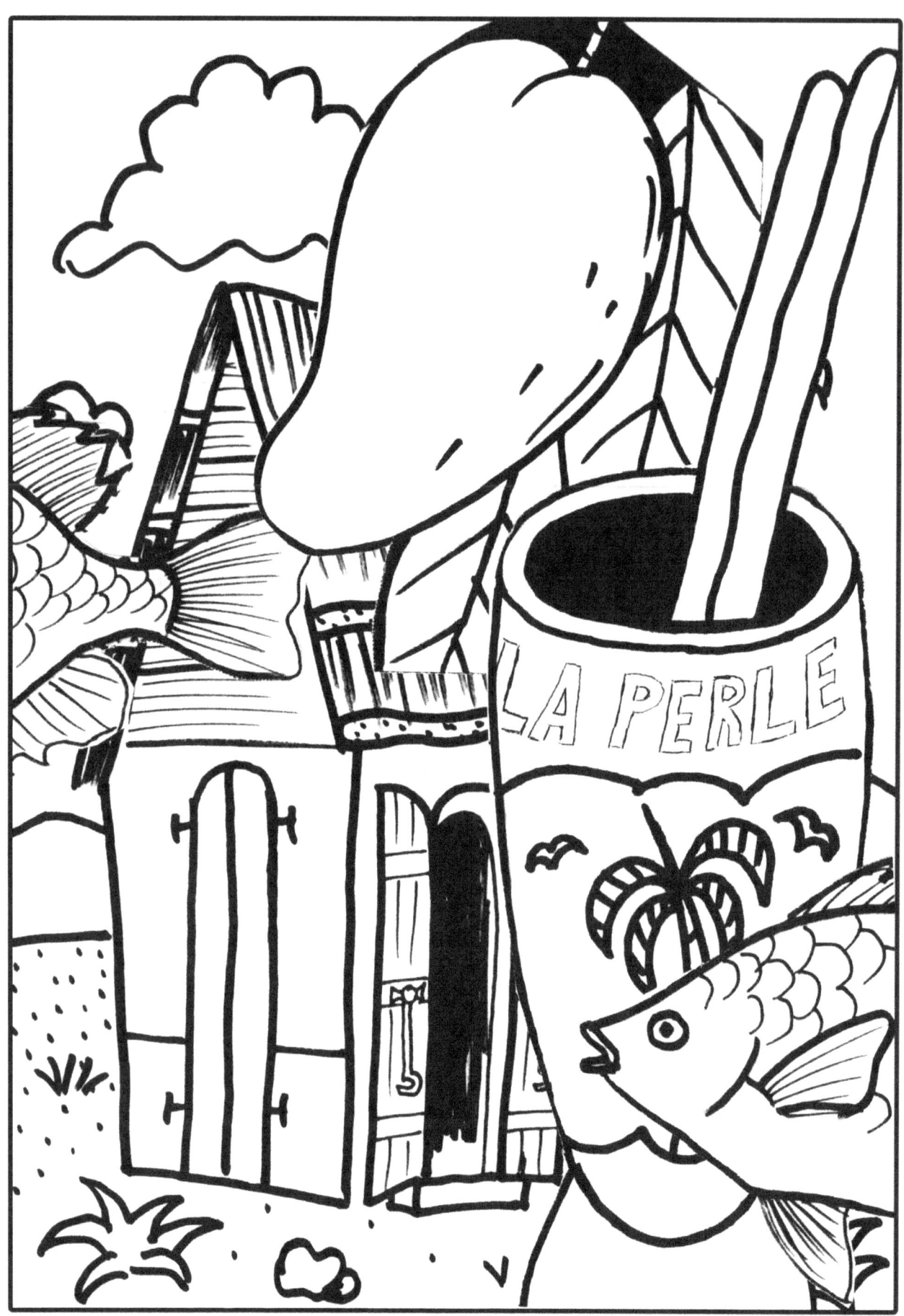

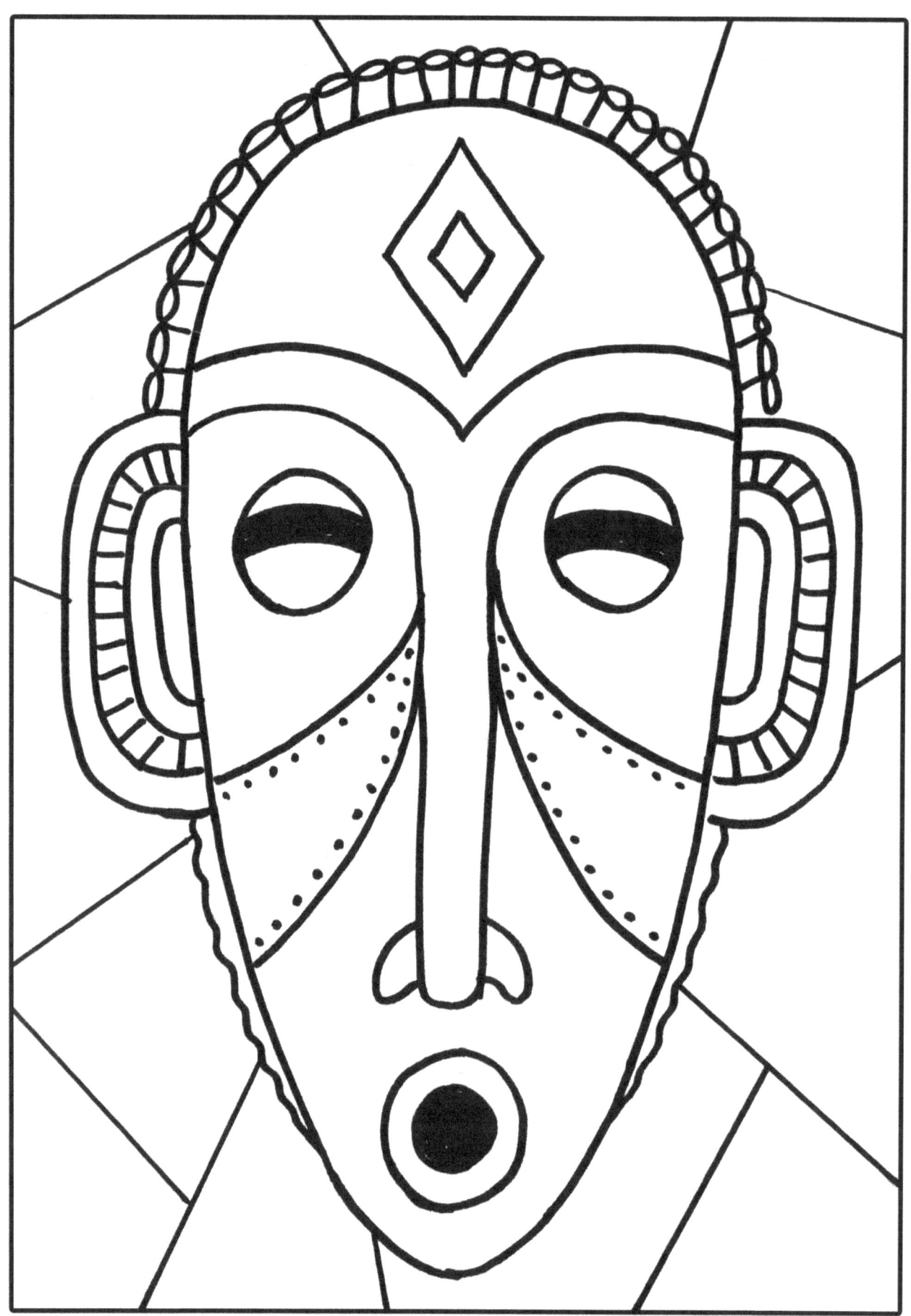

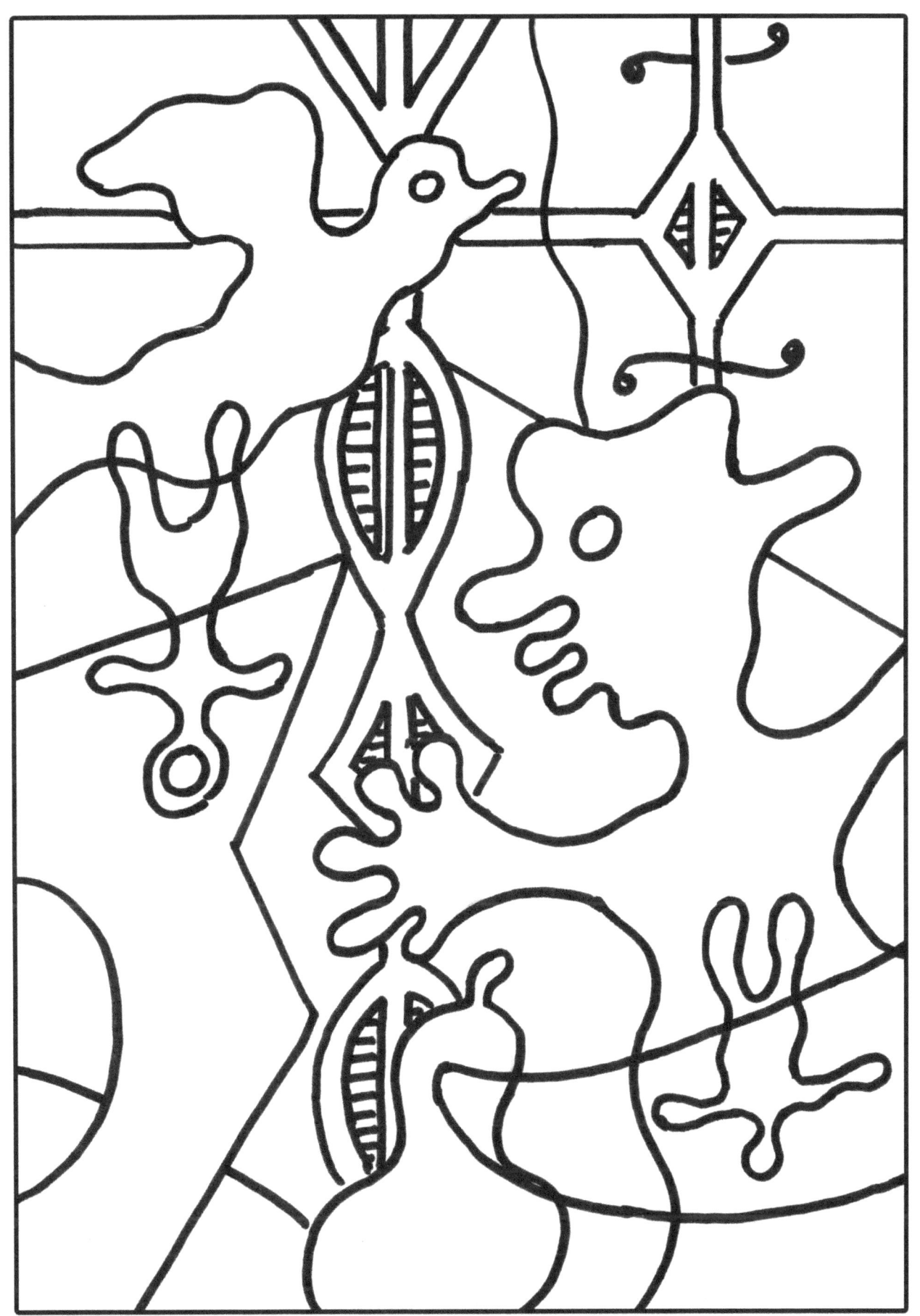

ABOUT FRED THOMAS

Fred Thomas had taught drawing and painting for over 10 years for various organizations such as HOW (Haitian Organization of Women), ArtSouth of Homestead, Centro Campesino, and privately. Even though Fred holds a bachelor's degree in Religion and Philosophy and a master's degree in Psychology, Visual Art remains his passion. Fred is an exhibiting artist and an art critic. Fred coauthored: Here, There and Beyond, The Works of 16 Haitian Artist living in Florida. He had produced the catalog for: Haiti Focus, 2014. Fred illustrated a children book written by his wife, Carline Duret: The Little Helpers (Les P'tits Bénévoles) and a spiritual book: Bless Me Father for I am Not a Born Sinner, by Aaron Moore. Fred contributed with Marcel Duret for several years to Tokyo Magazine in the Haitian Culture section about some Haitian artist of South Florida. Fred was the illustrator of the Silver Addy award winning (2009) promotional billboards for the former Cellular Telephone Company, Voila. The design was created by the team of the universally known Seattle based Advertisement Agency, Garrigan Lyman. Lately Fred produced with his childhood friend, Alix Leroy Poetry Night at KC Healthy Food Restaurant and in addition to host the event and to be one of the participating poets, he decorated the backdrop with his art and crafts creations. This coloring book is a compilation of drawings that he had made over the years for his young students. "I want the kids to have fun while being exposed to the fundamentals of drawing and painting." He conceded. Based on the variety and quality of the drawings, there is no doubt that Fred's wish would be granted.

Fred Thomas a enseigné le dessin et la peinture pendant plus de 10 ans pour diverses organisations telles que HOW (Organisation des femmes haïtiennes), ArtSouth of Homestead, Centro Campesino et en privé. Bien que Fred soit titulaire d'un baccalauréat en religion et en philosophie et d'une maîtrise en psychologie, les arts visuels demeurent sa passion. Fred est un artiste qui a participé à de nombreuses exhibitions d'art et il est aussi un critique d'art et un curateur. Fred est coauteur de: Here, There and Beyond, The Works of 16 Haitian Artists living in Florida. Il est l'auteur du catalogue pour l'exhibition d'art : Haïti Focus, 2014. Fred a illustré

The Little Helpers (Les P'tits Bénévoles), un livre pour enfants écrit par son épouse, Carline Duret : et un livre spirituel : Bless Me Father for I am Not a Born Sinner, par Aaron Moore. Fred a collaboré pendant plusieurs années avec Marcel Duret pour le Tokyo Magazine avec ses articles émérites dans la section de Haitian Culture au sujet de quelques artistes haïtiens vivant en Floride du Sud. Fred était l'illustrateur des panneaux d'affichage promotionnels qui ont gagné le prix Silver Addy (2009) pour l'ancienne compagnie de téléphonie cellulaire, Voila. Le design a été créé par l'équipe de l'agence de publicité universellement connue basée à Seattle, Garrigan Lyman. Dernièrement, Fred a produit avec son ami d'enfance, Alix Leroy, Poetry Night, au restaurant KC Healthy Food et, en plus d'avoir animé l'événement, il a aussi décoré le panneau décoratif du fond de scène avec ses créations artistiques et artisanales. Ce livre de coloriage est une compilation de dessins qu'il avait réalisés au fil des années pour ses jeunes étudiants. « Je veux que les enfants s'amusent tout en apprenant les principes fondamentaux du dessin et de la peinture », a-t-il expliqué. Compte tenu de la variété et de la qualité des dessins, il ne fait aucun doute que le souhait de Fred serait exaucé.

BUTTERFLY PUBLICATIONS
Miami Florida
margaretpapillon@gmail.com

www.ingramcontent.com/pod-product-compliance
Lightning Source LLC
Chambersburg PA
CBHW080137240526
45468CB00009BA/2475